楊維楨（1296～1370）

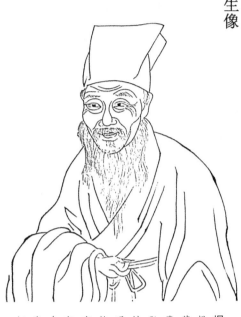

楊維楨（楨又作禎），字廉夫，號鐵崖，晚年號東維子，別號鐵笛道人、抱遺叟、老鐵貞、梅花道人、夢外夢道人、桃花夢叟等，生於元成宗元貞二年（1296），卒於明太祖洪武三年（1370）。會稽（今浙江紹興）人。出生於仕宦之家，父楊宏，字國器，曾爲山陰縣尹。伯父楊實，叔父楊賀亦曾爲官。兄維翰（1294～1351）字子固，號方塘，善書，工畫墨蘭竹石，時人推爲「方塘竹」。曾官郡文學，遷慈溪校官，終於饒州雙溪書院山長，楊維楨爲其撰《亡兄雙溪書院山長墓誌銘》（載《東維子集》卷二十四）。

維楨少時便在父親嚴責之下誦讀唐宋詩文，稍長，從師受經學，專攻《春秋》。據史料記載，楊維楨穎悟好學，每日能記書數千言，顯示了出眾的才智。延祐六年（1319）楊維楨廿四歲，受鄉里舉薦參加科考，被父親楊宏以「經不明，不得舉」爲由阻止。父親在家鄉鐵崖山上築層樓，「繞樓植梅數百株，聚書數萬卷」，將樓梯撤去，以轆轤傳送食物，楊維楨在樓中苦讀五年，並以「鐵崖」自號。泰定三年（1326）中鄉試，四年（1327），卅二歲的楊維楨登進士第。楊維楨對自己的出身十分看重，常將「李黼榜第二甲進士」鄭重地書於作品款識當中。

中進士之後，楊維楨似乎走上了那條文人學而優則仕的通衢。然而這條仕途對他來說卻充滿坎坷與艱難，數十年中，鐵崖在官場起起落落，飽嘗宦海苦澀。先是授承事郎、天臺縣尹，但上任不過二年，便因性格狷介直率、不向官場惡勢力妥協，懲治惡吏而被免官。此後居家三載，研讀經傳古賦，並日課詩一首，三年竟成詩千餘篇。

順帝元統二年（1334），卅九歲的楊維楨赴錢清場鹽司令任。時鹽稅苛重，鹽民不堪重負。楊維楨爲此「食不下嚥」，雖身爲區區從七品的卑微官職，卻屢次向江浙行中書省稟告，並「頓首涕泣於庭」，甚至「欲投印去」，終於使鹽額「減行額三千」，而楊維楨也爲此付出了代價。

一三三九年，父去世，維楨回鄉守孝，期滿，卻不再被升遷重用，遂放情山水，四處漫遊，過起了田園隱居生活。直到十一年後即順帝至正十年（1350）才經人舉薦爲杭州四務提舉一職。之後，又做過建德路總管府推官，再擢升江西儒學提舉，但未及上任，恰逢元末兵亂，道梗難行，遂避居富春山，再徙錢塘，在浙西山水間浪跡遊歷。至此，楊維楨已在宦海沉浮二十餘載，歲月蹉跎，仕途失意，濟世之志難酬，使楊維楨難以釋懷。

我們看到鐵崖在一些作品中將自己所歷官職，如「奉訓大夫、前江西等處儒學提舉」之署，不經意間透露出他對官場失望之餘又有所眷戀的矛盾心情。他在詩中寫道：「四十已過五十來，白日一半夜相催。勸君秉燭須秉燭，七十光陰能幾回。」表露出人生無多的悲涼心境。此時，楊維楨的生活態度有了較大轉變。有專家指出，以五十歲爲界，之前，鐵崖道人積極於仕進，之後則優遊於江山風月之間。在避兵居錢塘時，張士誠聞楊維楨之名，曾以厚幣相招，欲將其羅致幕下。按張

楊維楨像

楊維楨，書藝成就非凡，以行、草聞名，尤受張雨影響，筆畫間帶有隸意爲其特點。行草筆力強勁，姿態奇倔，而現存小楷作品結構嚴謹。又，楊維楨亦是元末明初文壇領袖，在欣賞書風之餘，亦可賞閱其雅致文風。其受高度評價的傳世作品，如《周上卿墓誌銘》、《題鄒復雷春消息》、《張氏通波阡表》、《真鏡庵募緣疏》等，皆可見後文介紹。（蕊）

士誠（1321～1367），本爲鹽販，至正十三年（1353）與弟士德、士信率鹽丁起兵，後稱王、建國，定都平江（今江蘇蘇州）。在受朝廷招降，封爲太尉之後，仍繼續擴張，割據範圍南到浙江紹興，北到山東濟寧，西到安徽北部，東到海。由於當時政治環境、經濟條件以及文化氛圍的獨特性，元末眾多江南文人參與了張士誠政權，如饒介、陳基、周伯琦、張經、陳汝秩等，而楊維楨雖一直活動於張氏勢力範圍之內，政治上卻不與合作。他撰文致張士誠，對其政權成敗利弊之勢加以辨析，指出：「閣下……兵不嗜殺，聞善言則拜，檢於自奉，厚給吏祿，奸貪必誅，此東南豪傑望閣下之足與有爲也。」但是「當可爲之時，有可乘之勢，泛無成效，其故何也？」警醒張士誠「不可不省也」。鐵崖孤高耿介的個性和政治上傳統的正統觀念，使他拒絕了張士誠，後又得罪了丞相達識帖睦邇，只好於至正十九年（1359）避居松江，並應松江知縣顧狄之請，爲諸生教授經學。

隨著他的到來，「海內薦紳大夫與東南才俊之士，造門納履無虛日」。維楨則耽於聲色，生活放蕩不羈，任情恣性，性格比年輕時更爲激憤、張揚，表現出對禮法和世俗觀念的藐視，這或許是其一生對現實的失望，對個人理想抱負破滅的一種無奈和發洩吧。史料記載，當時鐵崖每日與諸賓客飲酒作樂，醉後便逸興激蕩，筆墨橫飛。或者「戴華陽巾，披羽衣」，坐船屋上，吹鐵笛，作《梅花弄》，或「呼侍兒歌《白雪》之辭，自倚鳳琶和之」，滿船賓客「皆蹁躚起舞，顧盼生姿，儼然有晉人高風」。（宋濂《元故奉訓大夫江西等處儒學提舉楊君墓誌銘》）

明洪武二年（1369）太祖朱元璋徵召儒士編纂禮樂書，並修《元史》，以楊維楨爲前朝著名文人，專門派遣翰林侍讀學士詹同帶著紵銀請赴京爲官。楊維楨仍採取了不與當政者合作的態度，以「豈有老婦將就木，而再理嫁者邪？」爲由加以回絕。第二年，再

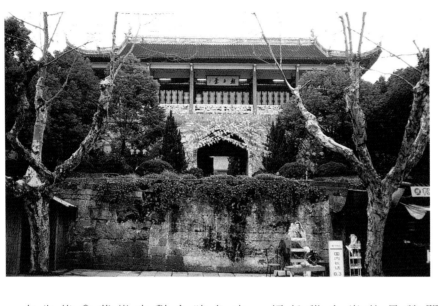

紹興越王臺（攝影／洪文慶）

越王句踐負薪嘗膽，爲了復國大計，傳說將平陽移都至此地。這裡的越王臺，據說是爲了紀念他而建置的。地靈人傑的紹興，自古以來出了許多名人，除了越王句踐外，像是才氣縱橫的謝靈運、楊維楨、魯迅等皆與此地有密切關係。

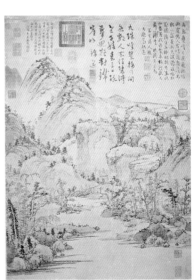

元 黃公望《九珠峰翠圖》 軸 綾本 水墨 79.6×58.5公分 臺北故宮博物院藏

此幅本無署款，見王逢題「梧溪王逢爲草玄道人題大癡尊師畫」，可進而確知此幅爲黃公望所繪，而「草玄道人」應指楊維楨（見楊維楨的詩文）。當時元代藝壇、文壇瀰漫著復古的風潮，黃公望在繪畫方面貢獻甚鉅，而楊維楨則是在元末文壇佔有領導的地位，兩人雖相差近三十歲卻往來頻繁。楊維楨晚年避居松江，在書法影響方面，可謂當時雲間代表，此處七言行草題識，最初沉穩古樸，觀「珠」、「翠」、「家」之收筆，皆帶隸意，第三行「老子」以下氣勢愈發豪邁。（蕊）

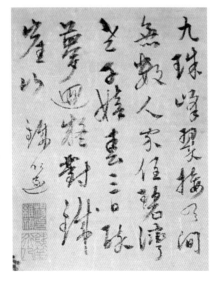

楊維楨《題黃公望九珠峰翠圖》

被召請，乃賦《老客婦謠》一章進呈御覽，表示皇帝可以賞識我的才能，卻不能勉強我做自己不願意做的事情，不然將蹈海而死。太祖只好用專車將其接進皇宮，將禮書條目編纂完畢，楊維楨在百餘日的時間裏，將禮書條目編纂完畢，史統亦定，遂向皇帝請求離京還鄉。太祖賜給專車將其送回，史館同仁相送至西門外，宋濂贈詩云：「不受君王五色詔，白衣宣至白衣還。」抵家不久楊維楨便因病去世，享年七十五歲。

鐵崖一生歷經動盪與挫折，期望與幻滅，但這都沒有銷蝕掉其卓越的才情。他是元末著名文人，詩文並重於當時，在中國文學史上佔有重要一席。宋濂曾稱讚其所作論撰「如睹商敦、周彝、雲雷成文，而寒芒橫逸」。至正（1341～1368）初，朝廷修宋、遼、金三史，史書修成，正統尚無定論。維楨著《正統辨》（載《東維子集》卷首）稱：「元之大一統在平宋，不在平遼與金；統宜接宋，不當接遼。」此論深得總裁官歐陽玄的讚賞，稱「百年公論定於此矣」。楊維楨是當代詩壇巨匠，其詩雄逸奇

楊維楨《歲寒圖》
軸　紙本　98.1×32公分　臺北故宮博物院藏

此圖是維楨少見的繪畫作品，而爲「耐堂先生」繪製。畫中古松盤虬，樸茂蒼勁，一派生機。畫家以此而照應出一種高昂堅韌的人生品行與操守。另有呂氏七言詩題：「鐵篴道人鐵石肝，笛聲驚起老龍蟠。倭麻寫得蒼髯影，寄與高人耐歲寒。」正好爲此圖主旨作了極好的詮釋。

詭，矯傑橫發，「震蕩陵厲，鬼設神施」。人稱「鐵崖體」。其古樂府多以史事和神話故事爲題材，風格縱橫奇異，「出入少陵、二李間，有曠世金石聲」。（《明史·楊維楨傳》）他與李孝光、張羽、倪瓚、顧德輝，張雨爲詩友，與此同時，他門徒眾多，自稱「吾鐵門稱能詩者，南北凡百餘人」。其中有張憲、貝瓊、袁華、吳復等，形成了鐵崖詩派。徙松江時，他與著名文人陸居仁、錢惟善往來唱和，十分投契。陸、錢二人去世後，與維楨同葬干山，時人稱「三高士墓」。一生所著詩文集有《東維子集》三十卷、《附錄》一卷、《鐵崖古樂府》十卷、《樂府補》一卷、《復古詩集》六卷、《麗則遺音》四卷等。除詩文之外，楊維楨平生治學多在經、史之間，著有《四書一貫錄》、《春秋合題著說》、《史義拾遺》具史家之灼見。維楨多才藝，善書法，別自成家。能繪畫，畫風清逸高邁，傳世畫跡有《玉井香圖軸》、《雞鳴天香圖軸》、《鐵笛圖軸》、《歲寒圖軸》等。

提到楊維楨，除了是一位不得志的官吏、才華出眾的詩人、書家、音樂家等之外，使人感受最強烈的是他倔強而猖直的個性、凌厲的辭鋒，以及放浪形骸的生活狀態，因此時人曾於指斥忿憤之下，「惡其直，且目爲狂生」。或許只有「狂生」二字才是對楊維楨一生最準確的概括。

明　吳偉《鐵笛圖》局部　1484年　卷　紙本
32.1×155.2公分　上海博物館藏

楊維楨，一號鐵笛道人。緣自維楨曾於洞庭湖畔掘得一古劍，令一號鐵匠鑄爲鐵笛。笛鑿有九孔，長二尺九寸，維楨吹之，皆合呂律，樂音奇妙。此幅爲明代吳偉（1459～1508）以白描畫法，呈現出高士生活古雅情韻，由跋文得知此圖繪的是楊維楨的事跡。（蕊）

《竹西草堂記》

約1349年　紙本　行書　27.5×669.1公分
遼寧省博物館藏

此作雖未署年款，但根據張渥創作《竹西草堂圖》的時間和卷後張雨、趙橚等人題跋時間推算，當寫於至正九年（1349）楊維楨五十四歲時。春天，楊維楨遊張溪，在友人楊謙的不礙雲山樓小住。楊謙，號平山，又號竹西居士，松江華亭人，讀書尚志，不樂仕進，多與高人勝士交往，以其出眾的才氣與品德享譽當時。楊維楨曾為其撰二文，一為《不礙雲山樓記》（載《東維子集》卷十九），另一篇即《竹西亭志》（載《東維子集》卷二十二）。《竹西亭志》又稱《三辯》，以二三子爭辯引出「竹西」之號的來歷，抒發鐵崖對隱逸之士的推重和其生活的嚮往。文章為楊謙愛賞，於是鐵崖將這篇《竹西亭志》題於張渥繪製的《竹西志》。張雨、馬琬、錢惟善、陶宗儀等人也各書題跋。這表明楊謙與當時知名文人及書畫家交往密切，並成為文人雅集的中心人物。楊維楨當時官遷受阻，正隱居江南。與友人遊歷山水、雅聚興會成為他此時的重要生活內容。有文獻記載，楊維楨常與顧瑛、倪瓚、張簡等人攜手漫遊，而與楊謙則是一次難得的聚會，二人彼此傾慕，意興酣暢，這種輕鬆愉快的情緒流露於楊維楨筆端，使此篇《竹西草堂記》寫得流美自如，清俊瀟灑，筆勢內斂含蓄，與晚年奔放張揚的風格大相異趣，是研究楊維楨早期書風的重要作品。

楊維楨《題楊竹西小像》　卷　紙本　行書

北京故宮博物院藏

此段書跡是楊維楨為王繹、倪瓚共同繪製的《楊竹西小像》所作的題跋。跋中稱楊竹西雖具濟世之才，卻隱於赤松溪之上，一派逍遙自如的高士風度。字裏行間對其褒贊有加，這不僅反映出楊維楨對友人才具與德行的推崇，同時也折射出他對自己生活狀態的某種思索。楊竹西，即楊謙，楊維楨曾為其撰《不礙雲山樓記》、《竹西亭志》二文，又於至正九年（1349）五十四歲時將《竹西亭志》一文寫於張渥繪製的《竹西小像》。此次再為《楊竹西小像》賦詩作跋，已是十四年之後的事，鐵崖此時已六十八歲。兩跋相比較，此件《題楊竹西小像》風度俊朗遒媚，以秀逸取勝，保持了平和含蓄的風範，又蘊含著一種清勁峭拔的韻味，章法疏朗勻稱，富於美感，結字也愈加精熟老道，筆勢貫通流逸，將楊維楨晚年書法創作的精進與詩歌成就充分展示出來，是一篇詩書並重之作。

商聲鏗然子鼓琴亭之所歌
律之者臨谷餓隱之者
山堂非若植其真面目
東南莫非若植其真面目
莫非若植其真面目者
西山騷人殊密之看平
山堂非推其真面目
覽然莫容怵然不意發
延而隱道人復為之歌曰
明日乃先生之
言書諸亭為志歌
結氣煙焰乎靈之筵
望頃煙焰乎靈之筵
興玩斯遺芳軱
義人之好懶乎哉
氣軱而清涼乎辟
大東之義乎哉
擀首崖肉皇虛
中央象道丹骷圞
以用方又烏知善
之所芸為西塞東
鐵遂道人為李輔
橋第二甲進士會
楊維禎也

元 張渥《竹西草堂圖》局部 1349年以前 卷 紙本
27×81公分 遼寧省博物館藏

張渥(?～約1356)，字叔厚，號貞期生，淮南人。博學多藝，工寫人物，用李公麟法作白描，用筆細緻傳神。有《九歌圖》等作品傳世。此圖畫依山臨水草堂一處，前後雙松虬枝，對岸遠山起伏，竹林依稀。作品筆墨秀潤明快，構圖簡約而含蓄，為元人山水小景之佳構。尾紙有楊維楨書《竹西草堂記》及張雨、馬琬、錢惟善、陶宗儀、楊循吉、黃雲、項元汴、高士奇等元明清諸名家題詩、題記。

元 王繹、倪瓚《楊竹西小像》1363年 卷 紙本 墨筆
27.7×86.8公分 北京故宮博物院藏

王繹(生卒年不詳)，字思善，號癡絕生，睦州（今浙江建德）人，元代著名肖像畫家。所著《寫像秘訣》乃早期肖像畫創作技法重要著作之一。此卷由王繹畫楊謙小像，倪瓚補畫松石平坡。畫中人物用細筆勾描，少暈染，落筆神形兼備。所畫人物多以線描，淡墨烘染，形象生動過真。卷後有楊維楨及鄭元佑、蘇大年等多家題跋。

《周上卿墓誌銘》

此篇四十四行，七百五十三字，爲摹勒上石之底本。該墓誌銘是楊維楨應周文英之子周南所請而作，與《幸道人草書留別周文英函並詩》、《張適楷書周文英傳》裝爲一卷。周文英（1265～1334），字上卿，號梅隱、紫華，爲漢將軍周亞夫之後。文中記述周文英「以幼沖之年，知孝養之道，殫精藥餌，敝屣功名，惟德動天，至誠感神」，使臥病四年的父親一朝而愈。此後精研醫術，皈依道教，賜「三洞經籙法師高玄上卿」之號，趙孟頫書其齋「紫華眞逸」，時人遂稱文英爲紫華先生。

從書法上看，此作結體近於歐陽通《道因法師碑》，通篇結構嚴謹，筆劃以瘦勁取勢，工整挺拔，富於方折險勁之勢。楊氏以行草書見長，楷書罕見。本幅書法一筆不苟，意態嫻雅，古樸有致，是目前僅見的小楷作品傳世，其風度頗與元季以趙孟頫爲代表的圓活婉麗之風大相逕庭。清代畢瀧跋稱：「世傳楊鐵崖書多狂草，然觀其用筆，總帶篆隸法，如此志銘小楷，目力苦短者乍見之，鮮有不疑其鼎贗，熟知玩其筆意，與草書同一篆隸中來，骨力謹嚴，豈凡筆所能僞作耶。」此作書於至正十九年（1359），楊維楨時年六十四歲。

下圖：元 沈右《中酒雜詩並簡帖》冊頁 楷書 紙本 27×40.5公分 北京故宮博物院藏

沈右，字仲說，號寓齋、吳（江蘇蘇州）人。家境富有，過著詩酒耕讀的隱居生活。善文學，工詩。其生活經歷與書法藝術取向皆與楊維楨形成強烈反差。此帖是沈右寫給陳植的書信並詩四首。陳植（1293～1362），字叔方，吳（今江蘇蘇州）人，力學工文，貫通經史百家，在當時頗有名望。帖中還提到敬初（陳基）、明德（鄭元佑）、伯行（錢遠）三人，他們都是擅名當時的文人和書法家。有元一代，吳越地區是文人薈萃之地。在政治觀點、個人生活經歷、藝術創作等方面，這些文人往往能找到相同或相似之處。因此彼此詩酒唱和，往來十分密切。這種現象在元代後期尤爲明顯。沈右此帖便涉及了當時文人日常生活和彼此交往的某些方面。沈右小楷以精緻、適媚、古澹見稱，自成一家面目。此帖體勢端緊，筆筆妥貼，通篇自然協調，極具藝術品味。

元 趙孟頫《玄妙觀重修三門記》局部 1303年 卷 紙本 楷書 35.8×283.8公分 東京國立博物館藏

趙孟頫的《玄妙觀重修三門記》是公認最好的楷書（大楷）作品之一，有別於元末楊維楨在《周上卿墓誌銘》的一絲不苟與帶有些許隸意的楷書表現，趙體書風圓熟雄偉，筆畫間蘊含著強大的筆力氣勢。（蕊）

天地闔闢運乎鴻樞而乾坤爲之戶日月出入經乎黃道而卯酉爲之門是故建設琳宮宓憲玄象外則周垣之聯屬靈星之橫陳內則重闈之劃開闔閭之彷彿非崇

唐 歐陽通《道因法師碑》

《道因法師碑》，楷書，三十四行，行七十三字，唐高宗李治龍朔三年（663）刻，李儼撰，歐陽通書，現存西安碑林。歐陽通爲唐代書法家歐陽詢之子，得其父風範。此碑爲其代表作，筆力險勁，體勢森然。

周上鄉墓志銘　　　　會稽楊維禎譔并書

上鄉姓周諱文英字上鄉別號梅隱又號紫芝

漢將軍亞夫之後魏晉之間著為望族後有宦

于吳中者因家焉國史家牒載之詳矣其祖父

皆以醫鳴有所著醫要刪行世毋史氏懷娠時

有異僧入夢及生上鄉果聰慧過人九歲通經

史能文一時詞人皆稱為聖童會父惠瘋疾三

年不愈吳中醫人莫能療上鄉日夜涕泣慨然

《致理齋尺牘》

紙本 行草書 28.8×51.1公分
臺北故宮博物院藏

這是楊維楨寫給理齋的一封書信。此信未署年款，據內容可知，應書於至正十九年（1359），鐵崖六十四歲。至正十八年（1358）歲末，楊維楨官拜「奉訓大夫、江西等地儒學提舉」一職。當時反元勢力紛紛起兵，時局動盪，社會秩序混亂，楊維楨只得避亂於富春山，未能赴任。十九年，松江同知顧逖邀請楊維楨赴松江，為縣庠諸生教授經學，維楨接收了邀請。當時楊維楨已是著名詩人、學者，從其學、從其遊者眾多。隨著他的到來，竟致出現了「海內薦紳大夫與東南才俊之士，造門納履無虛日」的盛況，而楊維楨與友朋之間日常筆墨應酬之事自不待言，為理齋撰寫《先賢祠志》便是應請而作。此通尺牘是楊維楨撰文之後拿到潤筆，給請托者理齋寫的復信。內容雖不外對顧狄及理齋二人的溢美之辭和謙己之語，但簡短平實，不假繁飾，頗有大家之風。書法流暢明快，自然又不失精美，是不經意間創作的書箚精品。

元 李孝光《行書發建業帖》 紙本 31.2×38公分
北京故宮博物院藏

李孝光（生卒年不詳），字季和，樂清（今浙江溫州）人。元至正七年（1347）召赴京師為官，卒於任上。以詩、文負名當時，與楊維楨相識，以詩相唱和。《發建業帖》是李孝光寫給「笑隱和尚」的書信。「笑隱和尚」俗姓陳，南京龍翔寺主持。工詩文，與趙孟頫、高克恭、虞集、柯九思等文人交往。孝光此帖用筆豐滿，結字方扁，具蘇字特徵，點畫轉折細膩，風格流暢天真。

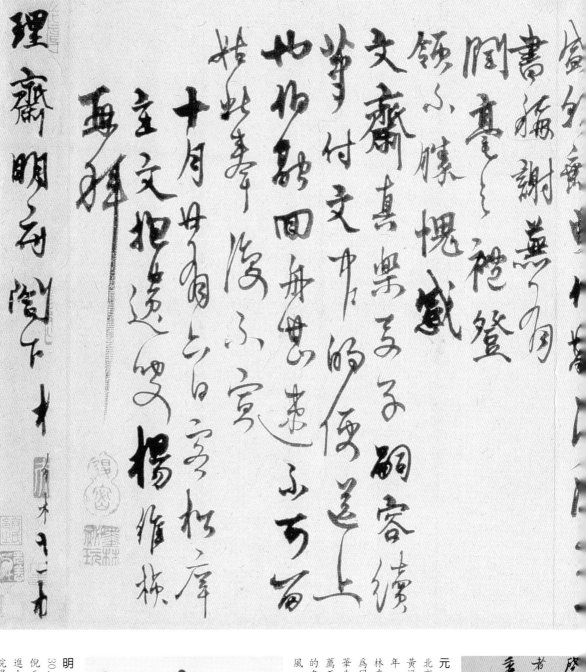

元 黃溍《行書六月十一日帖》紙本 30×36.5公分
北京故宮博物院藏

釋文：維楨再拜，奉復理齋明府相公閣下。僕客雲間，每於別駕顧公座上談及州縣之職，惇教厚俗，惠以及民，禮以加士。而明允以平獄訟，未嘗不以閣下為首稱。非特為吾道喜，實為世慶也。於是樂書其事，實補盛朝缺典。伯融涉海來，出書稱謝，兼有潤毫之禮，登領不勝愧感。文齋真樂卷子，嗣容繪筆，付文中的便送上也。伯融回舟甚速，不可留，姑此奉復不宣。十月廿六日。客松庠主文。抱遺叟楊維楨再拜。理齋明府閣下。楊維楨□□。

黃溍（1277～1355）字晉卿，浙江義烏人。元延佑二年（1315）進士，官至國子博士、江浙儒學提舉、翰林直學士，侍講學士等，以文章著稱於時。與楊維楨為同年進士，而彼此境遇頗為懸殊。楊維楨曾作《金華先生避黨辯》，對其加以譏諷，也曾對黃溍不為引薦而怨怒。《六月十一日帖》是黃溍寫給好友章德懋的書信，書法結體瘦長，風貌古拙，具有南宋人書風。

明 倪元璐《舞鶴賦》局部 1629年 紙本
30.4×909.8公分 北京故宮博物院藏

倪元璐（1593～1644）字玉汝，號鴻寶。天啟二年進士。後官兵部侍郎、戶部尚書兼翰林院學士。崇禎末年，李自成攻陷京師時自縊死。清諡文貞。能詩文。有《倪文貞集》。工書畫。書法筆致剛毅勁拔，鬱勃有氣概。作品書寫南朝齊的《舞鶴賦》。倪元璐的書法在明末書壇上具有鮮明的特色。結構傾側斜交錯，險峻而恣肆，有奇偉多姿之感。線條風骨凌屬，行筆於流轉頓挫當中融入沈鬱和澀拙，書風具有一種與眾不同的「新理異態」。

沈生樂府序

張吾史嘗評賀方回樂府，
謂其筆如華。口而成不候思慮雅
琢之功推至極至華如游金
張之堂治如攝墻施之桂幽
黎如屈原懷世如蘇李異
是四工夫盡可以筆口而成
非盡生者情也具。楊維楨在
四工者十世情壺而不至到
華而不穂。盛
粳此如幽賀
而又章鈺以小能樞一冊
十情之而正也我
而乐亏辭蓋亏虎局不通自凍盡嚴

此作是楊維楨為沈生的樂府詩集所作序文，
載《東維子集》卷十一。在這篇序中，楊維楨對
元朝樂府現狀作了總體評價，對當時著名樂府詩
人如酸齋（貫雲石）、疎齋（盧摯）、小山（張可
久）等人的詩風和創作得失作了精到的解析。沈
生名國瑞，是楊維楨學生。精音樂，嘗作《龍吟
曲》十二章。又擅繪畫，曾為楊維楨作《君山吹
笛圖》。他追隨楊維楨多年，為師器重。楊維楨在
序文中稱讚沈生所作樂府，才情兩至，追美宋代
著名詞人賀鑄（字方回）。楊維楨本人乃元代樂府
巨匠，被稱爲是「出入少陵、二李間，有曠世金
石聲。」鐵崖以詩壇魁首身份爲沈生詩集作序，
意在提攜後學，盡師生之誼。此作書寫於一三六
○年，時鐵崖六十五歲。書法點畫勁健，行草之
中間雜章草筆意，既富於變化，又古樸雅致，用
墨濃重與枯淡相映，藝術個性鮮明。

《鐵崖先生古樂府序》

輯錄鐵崖先生古樂府
君子論詩先情性而後體格老杜以五言
為律體七言為古風而論者謂有三百篇
之餘旨蓋以情性而得之也劉禹錫賦三
閣石介作宋頒之以其所合者情性而難
耳然則求詩於晚梁李宋之格者君子為古
閣清廟搏郢都仉郡後孟者既得其情性而離
去齋樂晚梁李宋之格者君子謂之得者
人之古也會稽鐵崖詩凡
五百餘首自謂樂府遺藁夫樂府出風雅
之變而閟時病俗陳善開邪將與風雅並
行而不悖則先生詩於斯為近知三百篇
者之集過而有詩也復如三百篇之有餘音
而吾元之有詩也始學詩于先生者有年

元 吳復《輯錄鐵崖先生古樂府序》 鐵崖先生古樂府卷首序

四部叢刊初編集部 成化刻本 上海涵芬樓影印本

楊維楨除了書名在外，於當時文壇更具貢獻。其推行復古不遺餘力，詞賦作品冠絕古今，古樂府獨步當時。當時以楊維楨爲中心所形成的鐵崖詩派，包含吳復等人，爲推行古樂府運動貢獻最多。楊維楨認爲古樂府是雅之流、風之派，近於情性，堅信「詩本情性」的他，重視創作的「個性」精神（請參見其著作），這種精神可在他的書藝表現中可以清楚地映照。（蕊）

明 宋克《草書進學解》 局部 卷 紙本 31.3×467公分

北京故宮博物院藏

宋克（1327～1387），字仲溫，長洲（今蘇州市）人，家南宮裏。少任俠，學劍走馬，結客飲博。壯年學兵法，欲追隨豪傑之士有所作爲，時張士誠據吳，宋克度其必無所成，故雖羅致而不就。擅長眞、草書，師法鍾繇、王羲之，尤工章草，沿襲趙孟頫、鄧文原餘緒，風格古雅勁健，自成面目，明初與宋廣並稱「二宋」。書法筋骨拗強，體式開張，富於動盪之勢。於今草中央雜著章草結體和用筆，點劃變化豐富多姿，與楊維楨書風堪合，昭示著二者間師承淵源關係。書此卷時宋克廿三歲。

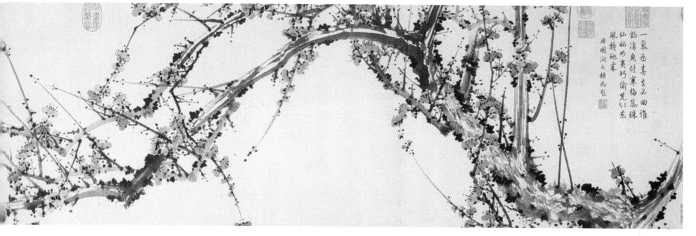

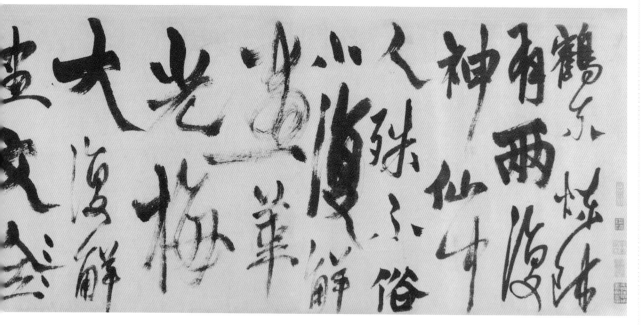

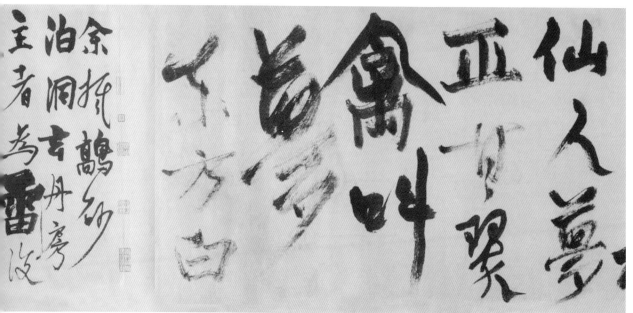

《題鄒復雷春消息》

1361年 卷 紙本 行書
美國弗利爾美術館藏

元 鄒復雷《春消息圖》卷 紙本 墨筆
34.1×223.4公分 美國弗利爾美術館藏

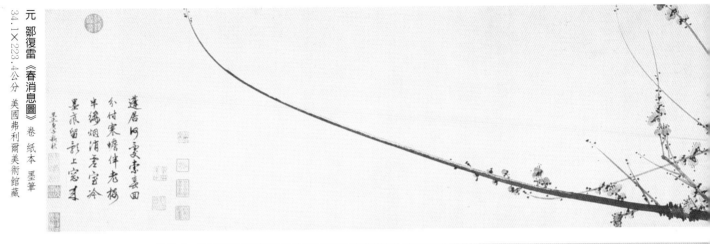

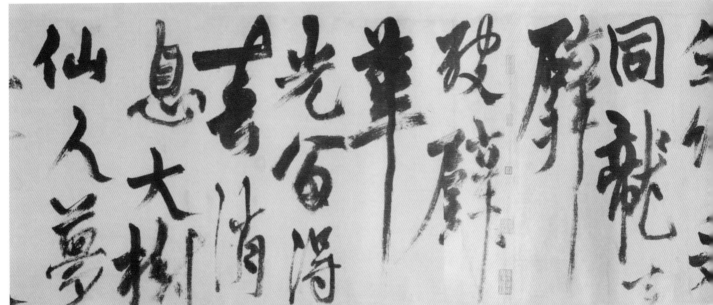

此件是楊維楨爲鄒復雷所畫《春消息圖卷》所作題跋。鄒復雷（活動於元代晚期），號雲東，別號洞玄丹房主，齋名蓬蓽居。工繪畫，尤精寫梅，得華光老人之妙，但作品少見。此圖（位於主圖之上）繪老梅新枝，蓓蕾競綻，預示春天的來臨。畫面佈局注重疏與密、繁與簡、曲與直、濃與淡等的對比。墨色鮮活酣暢，意境古淡野逸，是古代墨梅畫的傑作。作品創作於「至正庚子」，即至正二十年（1360）。

其兄鄒復元，也是一位在繪畫上頗有造詣的道士。楊維楨詩中提到的「兩復」，便是指復雷、復元弟兄二人。楊維楨晚年與方外之士多有過契，談道論詩，筆墨酬唱。這篇

詩章就是楊維楨於鄒復雷繪製《春消息圖卷》的第二年即至正二十一年（1361）題寫在圖卷之後的，時年六十六歲。作品筆法變化多樣，呈現動盪跳躍的姿態，濃墨與枯筆相映照，或濃重如潑，或乾渴如枯。字形大小懸殊，駭人心目。老筆紛披，狂怪恣肆，雜章草與今草於一處，古意盎然。可以說鐵崖此作正是對《春消息》一圖最好的詮釋。相映的詩、書與鄒復雷的繪畫，三珍並美，相映生輝，使《春消息圖卷》成為元代墨筆寫意畫的經典之作。

主圖釋文：

鶴東煉師有兩復，神仙中人殊不俗。小復解畫華光梅，大復解畫文全竹。文同龍去擘破壁，華光留得春消息。

大樹仙人夢正甘，翠禽叫夢東方白。余抵鶴砂泊洞玄丹房，主者為雷復煉師。設茗供後，連出清江楮，三番求東來翰墨。師與其兄復元，皆能詩畫，及見元竹，復見雷梅，卷中有山居老仙品題春消息字，遂為賦詩卷之端。時至正辛丑秋七月廿有七日，老鐵貞在蓬蓽居試陳有墨，尚恨乏筆。

元 楊瑀《題鄒復雷春消息引首》

楊瑀（1285～1361），杭州人，自號山居道人，官至奎章閣廣成局副使，與楊維楨善交。（蕊）

山居道人

元 顧宴《題鄒復雷春消息》 1350年

署題於至正十年（1350）時間早於鄒復雷畫《春消息》十年，疑此作原並非為此畫所題。

發越於吟霜詠月之
間承承濤其可尚春
承獨濤所已盖有歲
之心世奈若復寢雷
春真可比德之
清無愧吳於昰
此以嵩序至
嵩青龍秉正十年
山人時羽洞天丁
萃草居顯顧宴書

元 張雨《書七言律詩》軸 108.4×42.6公分 臺北故宮博物院藏

張雨（1283～1350），字伯雨，號貞居、句曲外史，浙江人。字體忽大忽小，用筆忽重忽輕，可與主圖《題鄒復雷春消息》作一映照。值得一提，元明之際的道家書跡傳世甚多，鄒復雷、張雨皆為道士，元初黃公望、方方壺也為道士。楊維楨信奉道教，與之相交的倪瓚、楊瑀也信奉道教。其書跡或清逸、或個性，是否因長年世局紛擾而出現此種信仰巧合，值得玩味。（蕊）

元 陸居仁《草書苕之水詩》卷 紙本 28.2×130.7公分 北京故宮博物院藏

陸居仁（生卒年不詳）字宅之，號巢松翁，又號雲松野褐，華亭（今上海松江）人。泰定三年（1326）舉鄉試，隱居不仕，教授以終。工詩，與楊維楨、錢惟善相唱和，死後與楊、錢同葬幹山東麓，人稱「三高士墓」。善書法。有《雲松野褐集》傳世。

《苕之水詩卷》書七言古詩一首，讚揚筆工陸文俊所制毛筆精良耐用，奪造化之功。陸文俊，吳興（今浙江湖州）人。其先人世代以制筆為業，聞名天下。文俊繼承家傳絕藝，贏得了文人們的一致讚揚。據自署年款，此卷書於明洪武四年辛亥（1371）是陸居仁晚年草書精品。書法飄逸蒼秀，得唐人遺意。

《書張栻城南詩》

1362年 卷 紙本 行書 31.6×216.6公分

北京故宮博物院藏

此卷書《城南雜詠》二十首，張栻作。

張栻（1133～1180），字敬夫，號南軒，是南宋著名理學家，曾於長沙妙高峰築城南書院，《城南雜詠》二十首就是他對城南諸勝景的詠懷之作。後友人朱熹訪張栻於城南書院，和南軒詩作，遂成《城南唱和》二十首。朱熹手跡經朱氏五世孫之手散出流傳世間，元末時歸虞子賢。當時張栻所書《城南雜詠》原跡已佚，虞氏遂請楊維楨補錄張栻原詩。除原詩外，楊維楨還書「贊評」二

統內府諸印。《鐵網珊瑚》、《庚子消夏

則，簡述為虞氏補書補書起因，並對張南軒詩作了評介。作品寫於六十七歲時，屬鐵崖晚期所書珍貴之品。

本幅後有明代陳獻章、謝肇淛、清代孫承澤、近代葉恭綽、張大千諸家題跋，對楊氏書法特色、作品遞藏情況均有涉及。鑒賞印有「太原頷庵王氏拙修堂收藏圖書」、「王失」、由楊籛沈時賜。嘉靖四十四年乙丑，為閩人林元立所得，後輾轉入睢陽丁氏之手。萬曆間馬季聲以厚值從丁氏處購得，並轉贈謝肇淛。入清，藏著名收藏家孫承澤城南書舍。據孫氏跋語，知書畫名家孫承澤

此帖原與《朱熹城南唱和詩》裝裱在同一卷上，孫氏重裝時分為二卷，此卷屬王剡拙修堂。嘉慶時入藏皇家內府。一九二二年末代皇帝溥儀以「賞溥傑」的名義將此帖攜出皇宮，事載《故宮已佚書籍書畫目錄四種·賞溥傑書畫目》。此後數十年散於民間，又為收藏家王南屏所得，上世紀五十年代由北京故宮博物院博物院收藏。《朱熹城

拈私印」、「西田」、「婺江王藻儒氏眞賞」等，另鈐孫承澤、王南屏鑒藏印及嘉慶、宣

人矚目。此帖原藏朱熹後人處，元代由其五世孫轉予干文傳，干文傳遺給門人錢伯廣，伯廣讓予其戚虞子賢。當時，張栻書跡已

錄》、《石渠寶笈》三編著錄。

《書張栻城南詩卷》在書史上頗有名氣，除書法價值外，其文物本身之聚散離合也引

南唱和詩卷》亦回歸紫禁城。

南宋 朱熹《行書城南唱和詩》

元晦夫子手蹟

奉同 敬夫兄城南之作
仙湖

詩筒連畫卷生塵復月吟
想象南湖水秋來幾許深

右頁圖：南宋 張栻《行書嚴陵帖頁》冊頁 紙本
33.3×60公分 北京故宮博物院藏

張栻（1133～1180）、字敬夫、張浚長子。以蔭補官
直秘閣、官至秘閣修撰、荊湖北路轉運副使。理學
家，人稱「南軒先生」。

《嚴陵帖》是張栻寫給韓元吉（無咎）的書信。據考
此帖寫於南宋乾道八年（1172）正月，張栻四十歲，
此帖書法勁利，字勢挺拔，風度清高閒雅，書文俱
佳，是一件難得的名人墨蹟。

南宋 朱熹《行書城南唱和詩》局部 卷 紙本 31.5×
275.5公分 北京故宮博物院藏

朱熹（1130～1200）、字元晦、號晦庵。徽州婺源
（今屬江西）人。富居建州（今屬福建）。紹興進士
曾任秘閣修撰、煥章閣待制、侍講等職，是南宋著名
理學家。集理學之大成，在明清兩朝被視為儒學正
宗。著有《四書章句集注》及後人編纂的《朱文公文集》、《楚辭集
注》、《詩集傳》等多種。書法學鍾繇，《書史會要》說他：
「善行草，尤善小字，下筆即沉著典雅。」

《城南唱和詩卷》為朱熹「奉同敬夫兄城南之作」。
「敬夫」即張栻。張浚之子，字敬夫，一字樂齋，學
者稱南軒先生，為南宋著名理學家，作《城南雜詠》二十首吟詠城南諸
勝景。朱熹曾於南宋乾道三年（1167）八月訪張栻於
潭州，與之有很多酬唱詩。此卷為朱熹早期手跡，對張栻《城
南雜詠》的唱和之作。此二十詠正是對張栻《城
疾，無意求工。而點畫波磔無一不合書家規矩，韻度
潤逸，筆墨異常精妙。此作現與楊維楨《行書城南唱
和詩》裝成一卷。

《遊仙唱和詩帖》

上海博物館藏

第五、六頁 1363年 冊頁 紙本 行書 15.3×28.8公分

元末道士、著名書法家張雨，在至正六年（1346）曾作《明德遊仙詞》，此後有多人和其詩。卞永譽《式古堂書畫彙考》一書著錄的《元人遊仙詞卷》便是多人唱和詩篇的合卷。至正二十三年（1363）崑山清眞觀道士余善，攜所和的《小遊仙詩》拜謁楊維楨，維楨對余善詩作十分讚賞，高興地將這些詩錄寫下來。尾自識云：「此余方外生余善追和張外史小遊仙詩十一解，持稿來，余小能加點，讀至『長桑樹爛金雞死』，座客遶床三叫，以爲老鐵喉中語也。」又如『一壺天地小於瓜』，雖老鐵無以著筆矣，故樂爲之書。……」余善，字復初，號昆丘外史，遊於張雨、楊維楨門下。

在楊維楨現存墨蹟當中，很少見到抄錄他人詩文的作品，這或許是他在文壇地位之高，詩名之著，他人難以企及。而讀了余善詩作，鐵崖感覺如「老鐵喉中語也」，遂發出「雖老鐵無以著筆」的感歎，其愛賞之情溢於言表。作品書寫於六十八歲時，全七頁，筆致流暢輕盈，顯示出鐵崖其時平靜與鬆弛的心境。章法佈置時而緊結，時而疏闊，於短小冊頁上馳騁揮灑，不啻長幅巨制，小中見大，極富調度之功力。

主圖釋文：

飄飄天樂下珠庭，又從麻姑降蔡經。
麟脯鳳脂皆可嚼，長鑱（鑱一作生）
何必斷松苓。

溪頭流水飯胡麻，曾折瑤林第一花。
欲識道人藏密處，一壺天地小於瓜。

不到麟州五百年，歸來風日尚依然。
犀龍化作雪衣女，
來問東華古玉篇。

春宴瑤池日景高，烏紗巾上插仙桃。
長桑樹爛金雞死，一笑黃塵變海濤。

上圖：元 張雨 《行書題畫詩帖》局部 紙本
29×123.9公分 北京故宮博物院藏

此作錄張雨（1283～1350）爲張彥輔繪製《雪山樓觀》、《雲林隱居》二圖所題七律二首。張彥輔，號六一道士、雲遊四方、善畫山水。張雨本人二十餘歲棄家爲道士，他博學多才，與一時文人如虞集、楊維楨多有交往。此卷書風清新舒放，既有趙字遒媚之姿，又具唐人挺拔俊邁之骨，是張雨晚年書法代表作之一。

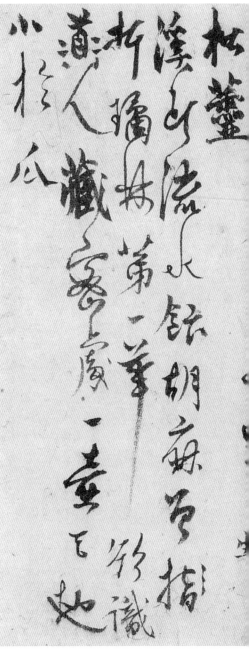
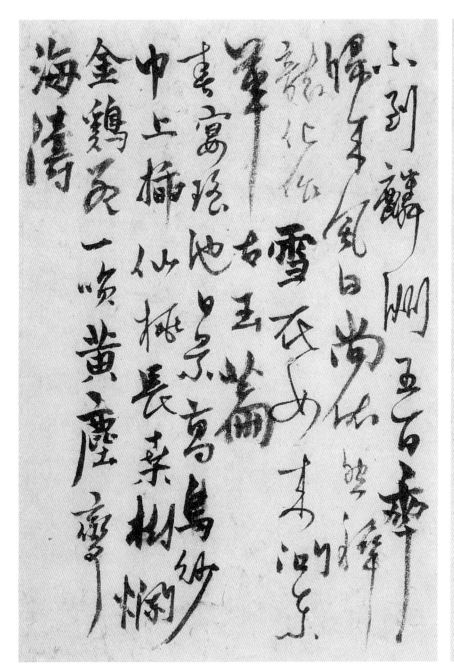

楊維楨《書晚節堂詩》1361年　冊　紙本
27×57.1公分　臺北故宮博物院藏

楊維楨另一幅書作《書晚節堂詩》，書寫時間早於《遊仙唱和詩帖》兩年，書風表現沒有《遊仙帖》狂放，字間的連筆，行距字距的整齊，全篇布白、墨色顯得相當均勻與穩定，反倒是最後尾識的部分較狂。（蕊）

明　丁元公《草書自書詩》局部　卷　紙本
28.2×213.5公分　北京故宮博物院藏

丁元公（明代晚期人，生卒年不詳）字原躬，浙江嘉興人。布衣，後為僧，名淨伊，號願庵。善畫山水、人物、佛像。工詩善書，精繆篆。

此卷原書《介堂曉吟》、《寓郭伯超薔薇室》等七言、五言詩七首，圖為《介堂曉吟》的部份。丁元公的書法形態怪異，字型大小錯落，相互穿插。筆劃長短恣肆，頓挫、跳躍幅度很大，線條粗細變化豐富，與楊維楨的書風頗具異曲同工之妙。此卷書法率意、險崛，鋒芒外露，有縱橫造險之勢。

《張氏通波阡表》

1365年　紙本　烏絲界欄　章草書　28.9×145.8公分

日本私人收藏

「阡」指墓道，「阡表」即墓碑。《張氏通波阡表》是楊維楨應松江張麒之請，為張氏宗族而作。張麒字國祥，號靜鑒，是楊維楨的學生，讀書好禮，隱居不仕，楊維楨曾為其作《三味軒記》。

張麒祖上多為名臣望族，張麒「每恨先裔來譜未修，三祖之石未立，懼喪亂之餘，彌遠彌失」，故請楊維楨為祖上修阡表。楊維楨於文中歷述自張氏先人南宋名相張商英渡江來杭，到後人居松江通波塘，五世以來的積善修德之功，讚美張家「五世載德」、「仁孝授受」。文章未見《東維子集》，屬集外文。

此件作品，可說是元代末期的書法代表。從自署款得知，此作書於至正二十五年

元 鄧文原《章草急就章》局部 1299年 卷 紙本
23.3×368.7公分 北京故宮博物院藏

鄧文原(1258～1328),字善之,因自題齋居曰素履,人稱素履先生。綿州(今四川綿陽)人。曾官翰林修撰、江浙儒學提舉、國子司業、集賢直學士、國子祭酒、經筵官等。擅正、行、草書,尤以章草著稱於世,與趙孟頫、鮮于樞齊名。

《急就章》亦稱《急就篇》,為西漢史游撰,以韻語編次姓名、稱謂及衣食總用等常用字,供童蒙識字。流傳甚廣,各代都有抄本、臨本、刻本等。此帖為鄧文原四十二歲書,屬早年書跡,用筆勁健,流露鋒芒,為鄧氏章草書代表作。本幅後有元代石岩、楊維楨、張雨、明代余詮、袁華、道衍、陳謙等題跋。

主圖釋文:

張氏通波阡表。張氏出青陽,歷漢魏晉唐為顯官甲族者,代不乏絕。入宋為三葉衣冠者曰士遜,稱橫浦居士者曰九成,無盡居士曰商英。商英渡江拜相,子孫遂居杭之菜市。有八世祖某居某又自櫻塢遷山易之祥澤匯,與其子號千一居士者,開垾鑿井,以養其親。居士自奉至儉,事繼母孝謹不一日衰。遇冬雪,掃隙地,撒粟以食凍禽;翔集者以千數。居士往來慈烏,或有翼而隨者。嘗為里豪鄰氏者,拓土田若干頃。復以其咈諾為曲直,人負不平,不之邑而之公,鄉稱張片言。倉丁有給米曰養廉吏,緣為奸(句)格(句)公率眾走愬南垣,復給翔鄉之義井義舟,公弗侵毫毛,建大石樑者三。壽七十有一終。

21

（1365）楊維楨七十時。為表示題寫墓碑之鄭重，特意繪製欄界，這種書寫方式在楊維楨作品中是罕見的。書寫時也處處表現出莊嚴與恭敬，字間多不連帶，以楷書之筆呈行書之態。通篇筆法多變，尤其偏重章草筆法的實用，強化起筆與頓挫之處的古意，姿態古樸自然，字體線條的粗細對比很大，從筆畫的轉折、頓挫可以感受他強勁的筆力，且不假雕飾，展示出楊維楨多方面的書藝才能，是其晚年有代表性的書法佳作。

楊維楨《夢梅花處詩序帖》局部　1365年　紙本　行書　縱34.1公分　北京故宮博物院藏

這件作品書寫時間與《張氏通波阡表》同年。在這篇序中，鐵崖將三位古人的高趣情趣──周敦頤之愛蓮、陶靖節之愛菊、林和靖之愛梅進行了深刻闡發，稱讚董子以「夢梅」明志，不與群俗流，默然和古人之趣，同時也對其前程寄予了美好祝願。此序未入《東維子集》，仍是一篇集外文。此作書法結字小巧，線條清勁流麗，與鐵崖常見的奇崛豪放的作品相比，別有一種婉媚而嫻雅的風度，顯示出鐵崖當時愉悅的心態與旺盛的藝術創造力，是其晚年書法佳作之一。

明 祝允明《草書自書詩》局部　1520年　卷　紙本
30.7×794公分　北京故宮博物院藏

祝允明（1460～1526），字希哲，號枝山，長洲（今江蘇蘇州）人。生而天資聰敏，善詩文，與唐寅、文徵明並稱「吳中四才子」。尤工書法，博采前代諸家，擅楷、行、草書，與文徵明、王寵著名當時。《自書詩卷》書自作《太湖》、《包山》、《虎丘》等詩十一首，創作時間為「正德庚辰」祝允明六十一歲。當時他與「夢椿世兄」聚飲，不覺至醉，遂乘興書舊作送與友人。作品點畫縱橫恣肆，姿態多變，風骨爛漫，縱逸之中不失古樸，堪稱其晚年草書經典之作。

主圖釋文：

娶同里孫氏，生三子，長義，次德，出贅陸氏；次瑞，瑞之子曰麒。麒嘗從余遊，每恨其事，書之于石，而又系之以辭曰：張氏得姓，出自青陽。勳之顯者，曰韓之良。柱下先裔來譜未修，三祖之石未立，懼喪亂之餘，彌遠彌失。招致余過其家，上其祖塚曰通波之原，拜而有請為三祖阡表。余以其積善之慶，流及五世，至麒而業益修，門益大。張氏子孫食其報者未文也。於是，屬比其祥。仁孝授受，祗固原長。五世既昌，八世莫康（葉）。刻辭阡表，用昭後慶（葉）。宸為鼻祖，由杭徙松（葉）。五世載德，地彙至正乙巳春，李黼榜第二甲進士、奉訓大夫、前江西等處儒學提舉，會稽楊維楨撰並書。

《鬻字窩銘》

紙本 行楷書 104×28.9公分
北京故宮博物院藏

楊維楨在《鬻字窩銘》中稱江都盛端明鑽研古文字，雖處窮惡之境而矢志不渝，高度讚揚其堅韌而嚴謹的治學精神，同時概述文字學自古至今的發展成就，要舉歷代古文名家，表現出楊維楨對文字學研究的關注和淵博知識，可稱是一篇研究文字與書法發展史的學術論文。內文如下錄：

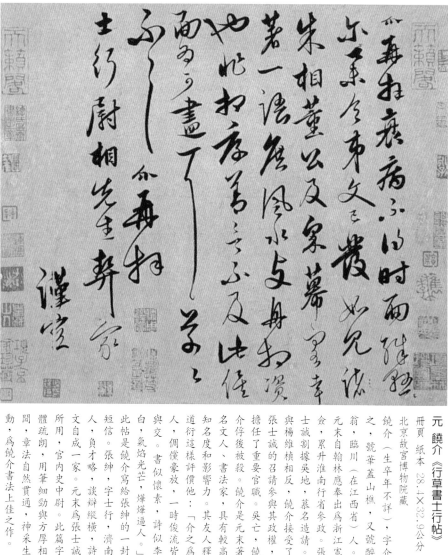

江都盛端明，窮而有奇氣。棄去小走吏，從儒先生游，日以學古文為事。自周太史籒、秦丞相斯、車府令高、太史令胡毌敬、下逮程邈、張敞、杜業、爰禮、揚雄、崔瑗、賈逵、蔡邕、許慎、張揖、邯鄲淳呂忱兄弟、江瓊祖孫，代號字學之流，端明蓋欲絕其古今，與處伯仲其中。予識字顧有數，而又惑于俗造文，故余校壁書、籒篆、石經、古文，其援驗必資端明。端明為余指奇難，則不必究埤雅，廣雅之勞也。然六書八體日工，圖史鈔帙積左右日富，而妻子日餒凍不已。端明方與好事者歌呼談咲，不計瓵瓦有儲，爨有薪火無也。且大書其一窩曰煮字，求其遊之善詩者歌詠之，而又以其卷請銘言於余。余喜其窮而克固，俾篆諸楣曰：

「王孫怠鳳，太官烹羊，足以載人之吭，不如子之字旨且康兮。西鄰纍蠟、東鄰負鼎，足以軹人之頸，不如子之字雋且永兮。仁以畜之，義以植之，既植而籽，曰忠敬之。既籽而獲，而至於炊。墨突顏簞，其樂在茲。不幸餒也，與西山之人同姝。而其飫也，則將鼓天下之腹而與堯民同娛。故端明氏之高也，自謂過五鼎煮七犧，而人不知。」會稽楊維楨。

觀此文得見楊維楨的書法成就不僅源於書法實踐，而且根底於他深厚的書學修養，其作品往往彌漫著一種古雅而又悠遠的意韻，而絕無書手匠氣。此文未入《東維子集》，屬集外文。

此件長篇條幅，這種書法形式在元末並不多見，在楊維楨傳世作品中也屬少數，因此章法佈局自有其獨特之處。通篇既呈綿密之勢，又見通達之氣。結字或勁健厚闊，或輕盈妍麗，融合漢隸、章草和二王格局，古澹樸拙之中顯示秀勁挺拔的獨特魅力，頗具觀賞價值。

元 饒介《行草書士行帖》

冊頁 紙本 28.4×32.9公分
北京故宮博物院藏

饒介（生卒年不詳），字介之，號華蓋山樵，又號醉翁，臨川（在江西省）人。元末自翰林應奉出為浙江憲僉，累升淮南行省參政。張士誠割據吳地，慕名造請。與楊維楨相反，饒介接受了張士誠的召請參與其政權，擔任了重要官職。吳亡，饒介倅後被殺。饒介是元末著名文人、書法家，具有較高知名度和影響力。其友人釋道行這樣評價他：「介之為人，偶懷豪放，詩似李白，氣焰光芒，一時似懷素與交。書似懷素，燁燁逼人。」

此帖是饒介寫給張紳的一封短信。張紳，字士行，濟南人，負才略，談辭縱橫，詩文自成一家。元末為張士誠所用，官內史中尹。此篇字體疏朗，用筆細勁與方厚相間，章法自然貫通，神采生動，為饒介書法上佳之作。

明　黃道周　《行書途中見懷詩》　軸　紙本　141×32公分　北京故宮博物院藏

黃道周（1585～1646），字幼玄，別號石齋，福建漳州人。天啓二年進士，歷官禮部尚書。學貫古今，尤以文章風節名天下。性格嚴冷方剛，不諧流俗，明亡被俘，至死不降。工書，眞、草、隸各體自成一家。著有《黃漳莆集》。

作品書寫七言詩一首，用筆摻以鍾繇筆勢，方拓峻峭，險勁倔強。結體呈俯仰、欹側之勢。章法緊密，陣勢森羅，與楊維楨書法同樣具有鮮明的個性特徵。

《眞鏡庵募緣疏》

卷 紙本 行書 33.3×278.4公分
上海博物館藏

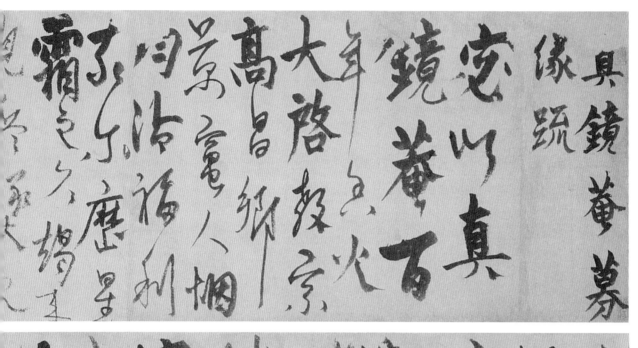

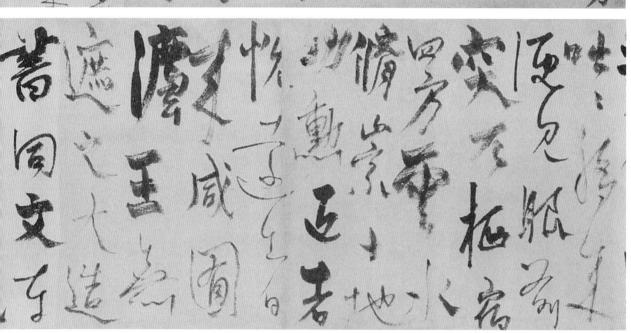

眞鏡庵，一作珍敬庵，庵址在今上海市高行鎮。楊維楨晚年常出入寺廟道觀，與僧道多有交往。這件作品就是爲眞鏡庵集善緣而書寫的。鐵崖晚年形跡放達，性格尤爲豪邁不羈，他的書風也體現出獨特個性，與他「書如其人」的藝術主張相一致。

此作全文四十二行，筆鋒硬峭，筋骨強健，體勢奇崛，具有一種壯美堂皇氣象。筆法奇異，變幻多姿，線條或粗壯豪放，勢如千鈞，或細弱游絲，使轉靈動。字形大小錯雜，生拗老辣，昂揚恣肆。通篇風格生拙而不失流暢，古奧卻不失新風，表現出楊維楨出眾的書藝才華。明代書法家吳寬評其書「大將班師，三軍奏凱，破斧缺斨，例載而歸。廉夫書或似之。」徐有貞也稱「鐵崖狂怪不經，而步履自高」。這些評價對理解和欣賞此作具有重要的啓示之功。

26

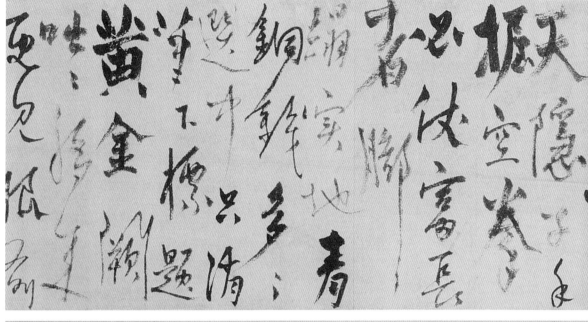

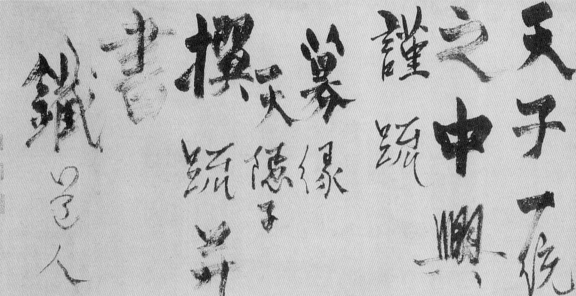

元　鮮于樞《行草書杜甫魏將軍歌》局部　卷　紙本
48×462公分　北京故宮博物院藏

釋文：
真鏡庵募緣疏。忞以真鏡庵百年香火，大啓教宗：高昌鄉景龕人煙，均沾福利。青銅錢多多選中，只消筆下標題；黃金闕咄咄移來，便見眼前突兀。棲宿四方雲水，修崇十地功勳。近者悅，遠者來，咸圍法王無遮之大造；書同文，車同軌，仰祝天子一統之中興。謹疏募緣。天隱子撰疏並書。鐵道人。

鮮于樞（1246～1301）字伯幾，號困學民、虎林隱吏、直寄道人、西溪翁等，元代大都（今北京）人。曾官三司史掾、太常寺典簿等職。工書，尤長於行草，得法於唐人，與趙孟頫齊名。鮮于樞去世時，楊維楨只有七歲，前者以其古雅而縱逸的書風，成爲元代初年草書最高成就者；後者則憑著粗頭亂服服個性張揚的筆墨，終結了有元一代的書法，這或許是鮮于樞這位「托古改制」的主倡者所始料未及的。此帖錄杜甫《魏將軍歌》。書法縱橫揮灑，奔放自如，筆勢連綿而氣酣墨暢，取法於唐人，以氣勢稱勝。

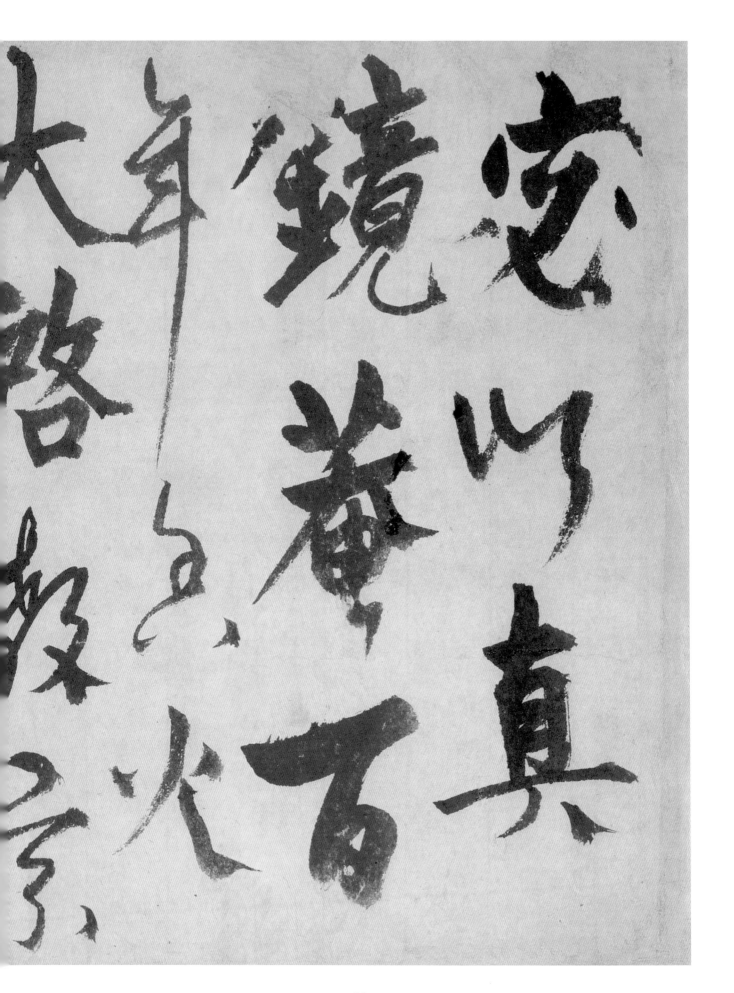

真川宫

写卷镜

代以年大

熬啓故

家父

元 康里巎巎《草書述張旭筆法記》局部　1333年　卷
紙本　35.8×329.6公分　北京故宮博物院藏

與楊維楨同時代的著名書法家康里巎巎（1295～1345），亦以草書聞名後世。字子山，號正齋、恕叟，屬蒙古族康里氏。出生於漢化程度極高的官僚家庭。官至禮部尚書兼群玉內司事、經筵官、浙江平章政事等。最喜行草書，師法晉唐，字形瘦長，線條圓健遒勁，筆法精到，書風爽利而不乏古意。他與楊維楨同爲元末書法家，二人藝術淵源相近，但風格迥異。

此卷是至順四年（1333）三月五日康里巎巎爲麗庵大學士書寫的《述張長史筆法十二意》一文。內容係抄錄顏真卿《述張長史筆法大意》。草法流暢精熟，中鋒運筆，線條圓活，使轉靈動，風度遒麗清健，是康里子山三十九歲時所創作的一件藝術精品。

楊維楨《草書七絕詩》軸　紙本　草書　107.7×34.9公分　上海博物館藏

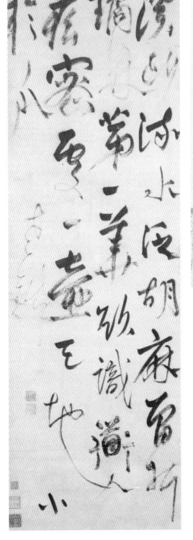

這是另一件豪放的書風之作。至正二十三年（1363），楊維楨曾爲昆山清眞觀道士余善書《遊仙唱和詩》十首，「溪頭流水泛胡麻」便是其中第六首，詩後曾自題曰「一壺天地小於瓜，雖老氣鐵無以著筆矣，故樂爲之書。」足見楊維楨對此四句詩頗爲鍾意。日後吟哦之餘，信手錄寫，因此未書上款與年款，必是楊維楨晚年怡情遺興之筆，而非尋常應酬之作。此帖用筆恣肆縱逸，章法佈局富於新意。「地」字最後一筆逶迤拖下，「小」字則偏於其下方空白處，一派眞趣橫生。墨色的濃淡變化豐富多姿，「林」、「老鐵」皆爲枯筆，卻愈彰顯出強筋健骨，通篇行筆緩急得宜，一氣呵成，顯示出鐵崖眞率、豪邁的個性與縱橫捭闔的草書功力，是其晚期難得的立軸佳構。

元 趙孟頫《草書保姆磚跋》局部　卷　紙本
31.6×32公分　北京故宮博物院藏

趙孟頫（1254～1322），字子昂，號松雪道人，吳興（今浙江湖州）人。宋宗室後裔。官至翰林學士承旨、榮祿大夫。辛後封魏國公。諡「文敏」。趙孟頫博學多才，詩、文、書、畫、音樂均造詣精深。書法鍾繇、二王、李邕、宋高宗趙構諸家，篆、隸、眞、草各臻神妙。眞、行二體，成就尤高，世稱「趙體」。

其書風和書學主張對當代及後世影響巨大而深遠。此帖是趙孟頫爲友人周密所藏晉王獻之《保姆磚》拓本所作題跋，屬早期作品。風格主要受智永《千字文》影響，草法嚴謹，點畫精緻且變化豐富，表現出趙氏非凡的師古功力與深厚的藝術修養，是其草書精品之一。

楊維楨的書法藝術思想

楊維楨最善行草書，傳世數十件作品，絕大部分是行草作品。其與眾不同、縱橫奇崛的面貌，成為楊氏書體的形象標誌，也因此成為元代末年相對沉悶黯淡的書壇一抹躍動的亮色。推本溯源，鐵崖這種獨特書風的形成自與他的藝術創作思想相統一。他的詩歌特別是古樂府能將史事與現實結合起來，很少沿用古題，在語言形式上也獨創新聲，詩意奇詭，詞句瑰麗。

與此同時，鐵崖對書法創作也有獨到見解。元代後期學趙書者日多，面目單一，創新意識減弱，藝術格調日趨平庸。對此楊維楨指出，書品之優劣在乎書家學養的深厚與見識的高下，而神妙之品必出於天質，書家只有憑著天生的稟賦對書法有獨到的理解，才能創作生動入神的作品。對書家來說，若想有所成就，天質、學養、見識三者缺一不可，一味模仿，則僅得書之形體骨骼，難得書之情性；得書之情性，又難得書之神氣。表現了鐵崖摒棄模仿，不趨時尚，力求創新求奇的藝術觀。正是其卓而不群的藝術見解，深厚的藝術修養，加之倔強不俗的個性，最終造就了他獨特的書法風格。下，我們對其藝術特徵有這樣幾點認知。

首先，楊維楨的行草書大多運筆清剛勁邁，線條倔強，書勢奇崛奔放，意態灑脫，行中有草，草中有行，形成了拗強蒼勁、豪邁不羈、矯捷橫發的總體風格，與當時趙孟頫秀潤書風影響下的元末書法大勢大異其趣。此以《題鄒復雷春消息圖卷》、《行書真鏡庵募緣疏卷》等作品代表了這一特色。從楊氏

書法分期來看，越到晚年，這種個性特徵越趨於鮮明。

其次，楊維楨的行草書具有高古的風度。他將章草筆意融入行草當中，點畫常帶有古隸的古雅蘊藉。兩種筆法，兩種情態有機結合，使長、短、方、圓、利、頓、正、斜、虛、實等等不同形態的線條相依造型，創造出與眾不同的視覺效果。《行書夢游海棠城詩卷》（天津博物館藏）、《張氏通波阡表》等作品表現得尤為突出。

第三，楊氏書法章法佈置極見特色，一幅之間，緊結與疏朗相互交織，高與低相互錯落，使作品充滿節奏式變化，如《行書元夕與婦飲詩冊》（美國私人藏）不僅字的大小、行間疏密安排富於美感，而且段落之間居然留有大片空白，似乎是特為那段細密又緊縮一起的小字留出的一片舒展的天地。《書張栻城南詩卷》在行間布白上亦堪稱佳構。

另外，楊維楨的作品用筆乾濕對比強烈，飛白隨處可見，一筆之間，枯澀交織，

楊維楨《草書題錢譜》冊之四 局部 紙本 25.3×32.7公分 臺北故宮博物院藏

濃淡互濟，使其書法變化多姿，別有奇趣，娛人心目。是為典範。

但是，個性張揚到極至，便會滑入險怪的境地。在我們為鐵崖不同凡響的墨線編織與造型驚歎的同時，也感到他的筆墨有時過於放縱與潦草，缺乏適度經營，如《草書題錢譜冊》（如圖）的後半部分，有多處結體鬆散，線條荒率隨意，書風狂怪不羈，顯出一種漫不經意的應酬之態。當然這在鐵崖作品中只是個別現象。

除行草書之外，楊維楨的楷書也具有相當功力。《周上卿墓誌銘》充分展示出他的師古功力。清代畢瀧對這件作品的看法是：「如此志銘小楷，目力苦短者乍見之，鮮有不疑其鼎彝。熟知玩其筆意，與草書同一篆隸中來，骨力謹嚴，豈凡筆所能偽作耶。」足

見如此精整的小楷在鐵崖作品中是十分罕見的，以致顯得另類，使人難信其真。書於五十三歲的《跋鄧文原章草急就章》（北京故宮博物院藏）也是一則相當出色的行楷作品。字畫清麗流美，頓挫有致，與晚年的奇崛老辣形成反差。值得關注的是，鐵崖在這段不長的觀後題記中指出，鄧文原所書《章草急就章》「學章草者以此捲入品之能」，流露出對鄧氏章草的推崇，為我們研究楊維楨書法風格形成因素提供了重要資訊。

從現存作品排比，我們發現，鐵崖書法創作年代集中在五十歲後到去世前的二十餘年時間，其所書內容以題跋、序、記、墓誌銘等文體以及書自作詩居多，有此收入文集當中，多數則為集外文，書文並茂，具有文學、文字、人物史料、書法美學等多方面的

價值。這說明作為著名文人，隨著聲望日益顯赫，越來越多的求書者慕其名，喜其書，進而索其自書詩文。這或許也是其越到晚年作品越加豐富，傳世之作也較多的原因。

有元一代，楊維楨詩風瑰麗，獨樹一幟，可稱詩壇巨擘，而在書壇則鮮有聞名。孫鑛《書畫跋跋》評曰：「鐵崖公余曾見用墨頗重，恐非書家派，當借詩以傳耳。」這也許代表了一些鑒賞家的觀點。然而鐵崖獨特的書法藝術風格，不僅在元代書壇獨樹一幟，也對後世更具有研究鑒價值，此當是無可爭議的。

閱讀延伸

楚默，〈胸中奇氣蚪龍蟠—楊維楨書法藝術論〉，《中國書法全集46》，北京：榮寶齊出版社，2000。

黃仁生，《楊維楨與元末明初文學思潮》，上海市：東方出版中心，2005。

楊維楨和他的時代

年代	西元	生平與作品	歷　史	藝術與文化
元成宗 元貞二年	1296	（1歲）楊維楨出生	受嗣翰林三十八代天師張與材管領江南諸路道教。八月禁舶商，止金銀過海，諸使海外國者不得為商。	張雨十四歲。王應麟卒，著《困學紀聞》、《玉海》。
元仁宗 延祐七年	1320	（25歲）築萬卷書樓於鐵崖山中，楊維楨讀書樓上，研讀《春秋》，因以鐵崖自號。	敕翰林院修仁宗實錄。仁宗崩，皇太后復任鐵木迭兒為右丞相。	康里巙巙廿六歲。畫家李衎卒。
泰定帝 泰定三年	1326	（31歲）以《春秋》中鄉試，結識主考倪淵。	廣西少數民族起義。泉州阮鳳子起義。	倪瓚廿六歲。
泰定四年	1327	（32歲）三月中進士，授承事郎、天臺縣尹，天臺就職。居京師，與同年黃清老、俞焯論閩浙新詩。	遼陽、彰德、懷安、揚州飢荒。廣湖瑤民起義。鹽官州海水倒灌，大都旱災、蝗災。成都一帶地震。	任仁發卒（1255～）。宋克生（～1387）。
元文宗 天曆元年	1328	（33歲）楊維楨自京師返鄉，赴天臺就職。兼勸農事。過吳下，與李孝光相識，以古樂府辭相唱和。	泰定帝二月改元致和，七月薨，上都、大都兩政權並立。十月天順帝死，圖帖睦爾迎其兄接位。	鄧文原卒（1258～），年七十一。白廷

年號	西元	生平	歷史	相關
天曆三年	1330	（35歲）觸天臺豪強「八雕」，以是免官。	東平路、光州、信洋、河南府、新安飢荒。	康里巙巙卅五歲，官禮部尚書兼監群玉內司事，秩正三品。盛熙明撰《法書考》。康里巙巙書《行書梓人傳》卷。
至順二年	1331	（36歲）讀書大桐山中，日賦詩一首，三年積至千首。	浙西水旱，民饑，遼東飢民無數，九月十月太湖溢，淹沒民居數千家。	
至順四年	1333	（38歲）娶鄭氏。富春吳復欲從維楨學。	燕鐵木兒卒，妥歡貼木兒即位上都，是為順帝。湖南廣西起義不斷。	揭傒斯序盛熙明撰《法書考》。
元順帝 元統二年	1334	（39歲）官錢清場鹽司令。	京師地震，山崩陷為池，死者眾。	歐陽玄作《楷書春暉堂記卷》。
至元五年	1339	（44歲）父去世，維楨去職歸鄉守孝。	長江縣大水災。瀋陽飢荒。	揭傒斯（1274～）卒，年七十一歲。宋璲（～1380）生
至正四年	1344	（49歲）撰《正統辨》二千言，獻與江浙平章巙巙，後為巙巙表薦。	四川上蓬反元起義，道州賀州瑤民蔣丙自號天王，攻破連桂二州。	康里巙巙（1295～）卒，年五十一，諡文忠。《金史》、《宋史》成書。
至正五年	1345	（50歲）與張雨、黃溍同遊。	薊州地震。河北山東一帶飢荒。	倪瓚三月作《林居嵐靄圖》，四月寫《荊溪書屋圖》，八月題錢選的《畫牡丹》。
至正六年	1346	（51歲）在蘇州巨富蔣家課館。	山東地震。京畿、山東、河南人民抗爭不斷。	吳復輯《鐵崖先生古樂府》，張雨撰序。
至正七年	1347	（52歲）曾於酒宴當中，以姬人鞋為釂行酒。友人倪瓚以為齷齪，怒而去。	山東又地震，河南、山東農民起義越演越烈。臨清、廣平、通州農民起義。長江沿岸人民起義。	虞集（1272～）卒，年七十七歲。
至正八年	1348	（53歲）與顧瑛、倪瓚、張簡、張雨等遊虎丘。	正月黃河決堤。三月遼東鎮火奴起義。	張雨（1283～）卒，年六十八歲。
至正十年	1350	（55歲）官杭州四務提舉。黃公望為其作《鐵崖圖》，唐棣題於畫上。	脫脫為中書右丞相，統正百官。十二月方國珍攻溫州。	黃公望（1269～）卒，年八十六歲。吳鎮（1280～）卒，年七十五歲。
至正十四年	1354	（59歲）得玉簫一枚，作詩記之。	張士誠自立為誠王，國號大周，克揚州。	倪瓚為顧德輝寫《顧玉山小像》。
至正十八年	1358	（63歲）避兵富春山。官拜奉訓大夫、江西等處儒學提舉，因兵亂未赴任。	毛貴克青州、滄州、濟南路。劉福通克汴梁，迎韓林兒，並定該地為國都。	
至正十九年	1359	（64歲）任江浙鄉試考官。應松江知縣顧狄之請，為諸生教授經學。	陳友諒克信州路。十二月朱元璋手下常遇春攻杭州。陳友諒自稱漢王。	王冕（1287～）卒，年七十三歲。
至正二十五年	1365	（70歲）作《虞相古劍歌》贈虞堪。	三月皇太子下令討伐孛羅帖木耳。七月，京師大水患。	貝瓊輯楊維楨詩文彙成《鐵崖先生大全集》，並為之作《序》。朱德潤卒。楊士奇生。
明太祖 洪武三年	1370	（75歲）抵金陵，有《鍾山應詔》詩。因病還雲間，卒於家，葬干山。	明太祖命李文忠追擊元帝。遷江南無田之民往臨濠墾田。十月詔儒士為武臣講經史。	宋濂撰《元故奉訓大夫江西儒學提舉楊君墓誌銘》。倪瓚七十歲。

（本表歷史欄由責任編輯補述）